El Arte de la Creación de Contenido

El Arte de la Creación de Contenido

Contenido

Consejos y Trucos para YouTube

Bill Vincent

RWG Publishing

CONTENTS

CONTENTS

Capítulo 1: Introducción: El Poder de la Creación de Contenido en YouTube

En la era digital de hoy, YouTube se ha convertido en una de las plataformas de redes sociales más populares, con más de 2 mil millones de usuarios activos mensuales. YouTube permite a individuos y empresas compartir su contenido con una audiencia global, construir su marca e incluso ganar dinero. El poder de la creación de contenido en YouTube radica en su capacidad para llegar a una audiencia masiva y establecer una base de fans leales.

El capítulo introductorio de "El Arte de la Creación de Contenido: Consejos y Trucos para YouTube" ofrecerá una visión general del poder de la creación de contenido en YouTube. El capítulo discutirá los diferentes tipos de creadores de contenido en YouTube, incluyendo vloggers, gamers, gurús de belleza y expertos en bricolaje. También explorará los diferentes tipos de contenido que los creadores pueden

publicar en YouTube, como videos, transmisiones en vivo y podcasts.

El capítulo también hablará sobre los beneficios de crear contenido en YouTube. Por ejemplo, YouTube puede ser una herramienta eficaz para construir una marca personal o empresarial. Los creadores pueden usar sus canales de YouTube para mostrar sus habilidades, conocimientos y experiencia para atraer nuevos clientes o consumidores. Además, la creación de contenido en YouTube puede ayudar a los creadores a establecerse como líderes de opinión en su industria, convirtiéndolos en un recurso de referencia para consejos y perspectivas.

El capítulo también abordará los desafíos de crear contenido en YouTube, como la competencia por las visualizaciones, la necesidad de producir constantemente contenido de alta calidad y la presión para mantenerse al día con las tendencias y cambios en el algoritmo de la plataforma. El capítulo proporcionará consejos y estrategias para superar estos desafíos, como mantenerse actualizado con las últimas tendencias, colaborar con otros creadores y aprovechar las redes sociales para promocionar tu contenido.

En última instancia, el capítulo introductorio de "El Arte de la Creación de Contenido: Consejos y Trucos para YouTube" enfatizará el poder de la creación de contenido en YouTube como herramienta para construir una marca personal o empresarial, compartir conocimientos y experiencia y establecerse como líder de opinión en su industria. El capítulo sentará las bases para el resto del libro, que proporcionará consejos prácticos y estrategias para crear contenido atractivo

y de alta calidad en YouTube que involucre y desarrolle una audiencia leal.

Capítulo 2: Encontrando tu Nicho: Identificando tu Audiencia y Pasión

Uno de los pasos más críticos en la creación de contenido exitoso para YouTube es encontrar tu nicho. Un nicho es un tema o área de interés específico alrededor del cual crearás contenido. El objetivo de encontrar tu nicho es crear contenido altamente dirigido hacia una audiencia específica, lo que te ayudará a destacar entre la competencia y construir una base de fans leales.

El segundo capítulo de "El Arte de la Creación de Contenido: Consejos y Trucos para YouTube" se centrará en encontrar tu nicho e identificar tu audiencia y pasión. El capítulo comenzará discutiendo la importancia de seleccionar un nicho que se alinee con tus intereses, experiencia y valores. Cuando eres apasionado acerca de un tema, estarás más motivado para crear contenido de alta calidad que resuene con tu audiencia.

El capítulo también proporcionará consejos prácticos para identificar tu nicho. Por ejemplo, los creadores pueden realizar investigaciones de mercado para determinar la demanda de temas específicos y evaluar la competencia. Los creadores también pueden usar herramientas como Google Trends para identificar temas y palabras clave en tendencia que puedan incorporar en su contenido.

Una vez que hayas identificado tu nicho, el capítulo se centrará en definir tu público objetivo. Los creadores deben entender las características e intereses de su público objetivo para crear contenido que resuene con ellos. El capítulo proporcionará estrategias para realizar investigaciones sobre la audiencia, como analizar las analíticas de redes sociales y relacionarse con su audiencia a través de comentarios y encuestas.

El capítulo también explorará los diferentes tipos de nichos que los creadores pueden seleccionar, como estilo de vida, entretenimiento, educación y reseñas de productos. El capítulo proporcionará ejemplos de canales de YouTube exitosos en cada nicho, destacando sus propuestas de valor únicas y las características que los hacen destacar entre la competencia.

Finalmente, el segundo capítulo de "El Arte de la Creación de Contenido: Consejos y Trucos para YouTube" enfatizará la importancia de encontrar tu nicho e identificar tu audiencia y pasión. Los creadores deben seleccionar un nicho que se alinee con sus intereses y experiencia y desarrollar un profundo entendimiento de su público objetivo para crear contenido que resuene con ellos. Al seleccionar un nicho y audiencia que se alinee con su pasión y experiencia, los creadores pueden crear

contenido altamente dirigido que destaque entre la competencia y construya una base de fans leales.

3

Capítulo 3: Creando una Marca Atractiva: Diseñando tu Canal de YouTube

Tu canal de YouTube es el rostro de tu marca en la plataforma. Es lo primero que los espectadores verán cuando visiten tu canal, y es crucial causar una primera impresión positiva. El tercer capítulo de "El Arte de la Creación de Contenido: Consejos y Trucos para YouTube" se centrará en crear una marca atractiva y diseñar tu canal de YouTube.

El capítulo comenzará discutiendo la importancia de crear una fuerte identidad de marca en YouTube. Una identidad de marca es la expresión visual y verbal única de tu marca, e incluye tu logo, paleta de colores, tono de voz y mensajes. Una fuerte identidad de marca te ayudará a destacar entre la competencia, construir reconocimiento de marca y establecer confianza con tu audiencia.

El capítulo proporcionará consejos prácticos para diseñar tu canal de YouTube, como crear un banner y foto de

perfil visualmente atractivos, seleccionar una paleta de colores consistente y crear un logo memorable. También se proporcionarán ejemplos de canales de YouTube exitosos que han desarrollado una fuerte identidad de marca, destacando sus propuestas de valor únicas y las características que los hacen sobresalir de la competencia.

El capítulo también explorará los diferentes tipos de canales de YouTube y las estrategias de marca únicas que utilizan. Por ejemplo, los canales de estilo de vida pueden centrarse en crear una identidad de marca auténtica y cercana, mientras que los canales de belleza pueden enfocarse en crear una identidad de marca lujosa y de alta gama. El capítulo ofrecerá ejemplos de canales exitosos en cada nicho y las estrategias de marca que utilizan para destacarse de la competencia.

Además del branding visual, el capítulo también discutirá la importancia del tono de voz y los mensajes en tu identidad de marca. Los creadores deben desarrollar un tono de voz y mensajes consistentes que se alineen con los valores de su marca y resuenen con su audiencia. El capítulo proporcionará consejos prácticos para desarrollar un tono de voz y mensajes consistentes, como crear una personalidad de marca y usar un lenguaje y mensajes consistentes en todo el contenido.

Finalmente, el tercer capítulo de "El Arte de la Creación de Contenido: Consejos y Trucos para YouTube" enfatizará la importancia de crear una marca atractiva y diseñar tu canal de YouTube. Los creadores deben crear una identidad de marca fuerte que se alinee con sus valores y resuene con su audiencia. Al crear una identidad de marca visualmente atractiva y consistente, los creadores pueden establecer confianza con su

audiencia, destacarse de la competencia y construir una base de fans leales.

¡Avísame si necesitas traducciones para otros capítulos o cualquier otra asistencia!

4

Capítulo 4: Creando Ideas de Contenido Asombrosas: Técnicas de Lluvia de Ideas y Tendencias

Para crear contenido exitoso en YouTube, necesitas tener ideas de contenido asombrosas que involucren y cautiven a tu audiencia. Sin embargo, idear contenidos creativos y únicos puede ser desafiante, especialmente con la vasta cantidad de contenido disponible en la plataforma. El cuarto capítulo de "El Arte de la Creación de Contenido: Consejos y Trucos para YouTube" se centrará en crear esas ideas asombrosas de contenido y técnicas de lluvia de ideas.

El capítulo comenzará discutiendo la importancia de la lluvia de ideas y la ideación en el proceso de creación de contenido. La lluvia de ideas es un proceso de generación de nuevas ideas y conceptos a través de discusión grupal o pensamiento individual. El capítulo ofrecerá consejos prácticos

para una lluvia de ideas efectiva, como establecer objetivos claros, crear un ambiente seguro y colaborativo, y evitar juicios y críticas durante el proceso de ideación.

El capítulo también explorará los diferentes tipos de contenido que los creadores pueden crear, como tutoriales, reseñas, vlogs y entrevistas. Se proporcionarán ejemplos de canales exitosos de YouTube en cada nicho y las ideas de contenido únicas que utilizan para involucrar a su audiencia.

Además de las técnicas de lluvia de ideas, el capítulo también explorará las últimas tendencias en la creación de contenido de YouTube. Mantenerse al día con las últimas tendencias y desarrollos en la plataforma es crucial para crear contenido que resuene con tu audiencia. El capítulo proporcionará ejemplos de las tendencias actuales de YouTube, como ASMR, contenido corto al estilo TikTok y transmisiones de juegos, y discutirá cómo los creadores pueden aprovechar estas tendencias para crear contenido atractivo y relevante.

El capítulo también discutirá la importancia de mantenerse fiel a la identidad y valores de tu marca al crear ideas de contenido. Aunque puede ser tentador subirse a la última tendencia o crear contenido con el único objetivo de volverse viral, los creadores deben asegurarse de que su contenido se alinee con su identidad de marca y resuene con su audiencia.

Finalmente, el cuarto capítulo de "El Arte de la Creación de Contenido: Consejos y Trucos para YouTube" enfatizará la importancia de crear ideas asombrosas de contenido y técnicas de lluvia de ideas. Al desarrollar técnicas de lluvia de ideas efectivas y mantenerse actualizados con las últimas tendencias en la creación de contenido de YouTube, los creadores pueden

producir contenido atractivo y relevante que conecte con su audiencia. Manteniéndose fieles a su identidad y valores de marca, los creadores pueden establecer confianza con su audiencia y construir una base de fans leales.

Si necesitas más traducciones o alguna otra asistencia, ¡aquí estoy para ayudarte!

5

Capítulo 5: Narrativa en Pantalla: Creando un Arco Narrativo para Tus Videos

La narrativa es una herramienta poderosa para involucrar y cautivar a tu audiencia en YouTube. El quinto capítulo de "El Arte de la Creación de Contenido: Consejos y Trucos para YouTube" se centrará en la narrativa en pantalla y en la creación de un arco narrativo para tus videos.

El capítulo comenzará discutiendo la importancia de la narrativa en el contenido de video. La narrativa puede ayudarte a conectar con tu audiencia a nivel emocional y crear un video memorable e impactante. El capítulo ofrecerá consejos prácticos para una narrativa efectiva en pantalla, tales como crear una historia auténtica y relacionable, usar visuales y música para realzar la narrativa, y crear un fuerte inicio, desarrollo y conclusión para tu video.

El capítulo también explorará los diferentes tipos de arcos narrativos que los creadores pueden usar en sus videos, tales

como el viaje del héroe, la montaña rusa emocional y el cliff-hanger o desenlace inesperado. Se proporcionarán ejemplos de canales exitosos de YouTube que han utilizado efectivamente estos arcos narrativos y se discutirá cómo los creadores pueden aplicarlos a sus propios videos.

Además de los arcos narrativos, el capítulo también discutirá la importancia del desarrollo de personajes en la narrativa. Los creadores deben crear personajes convincentes y relacionables con los que la audiencia pueda conectar y preocuparse. El capítulo ofrecerá consejos para desarrollar personajes efectivos, tales como crear una historia de fondo, establecer una motivación clara y desarrollar una personalidad relacionable.

El capítulo también explorará la importancia del ritmo en la narrativa. Los creadores deben equilibrar el arco narrativo y el desarrollo del personaje con un ritmo que mantenga a la audiencia interesada y comprometida durante todo el video. Se proporcionarán consejos para un ritmo efectivo, tales como crear tensión y conflicto, usar transiciones de manera efectiva y variar la duración y estilo de las tomas.

Finalmente, el quinto capítulo de "El Arte de la Creación de Contenido: Consejos y Trucos para YouTube" enfatizará la importancia de la narrativa en pantalla y la creación de un arco narrativo para tus videos. Al desarrollar técnicas efectivas de narrativa y aplicar arcos narrativos, desarrollo de personajes y ritmo, los creadores pueden crear videos impactantes y atractivos que resuenen con su audiencia. Al conectar con su audiencia a nivel emocional, los creadores pueden establecer confianza y construir una base de fans leales.

Si necesitas más traducciones o alguna otra ayuda, ¡aquí estoy para asistirte!

6

Capítulo 6: Iluminación y Sonido: Técnicas para Producción de Video de Alta Calidad

La producción de video de alta calidad es esencial para crear contenido atractivo y de apariencia profesional en YouTube. El sexto capítulo de "El Arte de la Creación de Contenido: Consejos y Trucos para YouTube" se centrará en técnicas de iluminación y sonido para la producción de video de alta calidad.

El capítulo comenzará discutiendo la importancia de la iluminación en la producción de video. La iluminación puede marcar una diferencia significativa en la calidad del video, y es crucial crear un entorno bien iluminado y visualmente atractivo para la grabación. El capítulo ofrecerá consejos prácticos para una iluminación efectiva, como usar luz natural o

artificial, posicionar las luces para el mejor efecto y ajustar la iluminación para diferentes estados de ánimo o situaciones.

El capítulo también explorará la importancia del sonido en la producción de video. Una buena calidad de sonido es crucial para garantizar que tu audiencia pueda escuchar y entender claramente tu mensaje. El capítulo ofrecerá consejos prácticos para un sonido efectivo, como usar un micrófono de alta calidad, minimizar el ruido de fondo y ajustar el sonido según diferentes ambientes.

Además de las técnicas de iluminación y sonido, el capítulo también discutirá la importancia de las técnicas de cámara en la producción de video. Los creadores deben usar técnicas de cámara efectivas para capturar su contenido de la mejor manera posible. El capítulo ofrecerá consejos para técnicas de cámara efectivas, como usar diferentes ángulos y tomas, ajustar la configuración de la cámara según diferentes situaciones de iluminación y usar estabilizadores para mantener la cámara estable.

El capítulo también explorará los diferentes tipos de equipos que los creadores pueden usar para una producción de video de alta calidad, como cámaras, micrófonos, trípodes y equipos de iluminación. Se proporcionarán ejemplos de diferentes tipos de equipos y se discutirán las ventajas y desventajas de cada tipo.

Finalmente, el sexto capítulo de "El Arte de la Creación de Contenido: Consejos y Trucos para YouTube" enfatizará la importancia de las técnicas de iluminación y sonido para la producción de video de alta calidad. Al usar técnicas de iluminación, sonido y cámara efectivas, los creadores pueden crear

videos claros, atractivos y visualmente agradables que resuenen con su audiencia. Al invertir en equipos y técnicas de alta calidad, los creadores pueden elevar el valor de producción de su contenido y establecerse como creadores profesionales y creíbles en la plataforma.

Si necesitas más traducciones o alguna otra asistencia, ¡estoy aquí para ayudarte!

Capítulo 7: Preparando el Escenario: Creando una Estética Visual Atractiva

La estética visual de tu canal de YouTube es crucial para crear una identidad de marca profesional y atractiva. El séptimo capítulo de "El Arte de la Creación de Contenido: Consejos y Trucos para YouTube" se centrará en preparar el escenario y crear una estética visual atractiva para tus videos.

El capítulo comenzará discutiendo la importancia de tener una identidad de marca visualmente atractiva y consistente. Una estética visual sólida puede ayudarte a destacarte de la competencia, establecer una identidad de marca reconocible y construir confianza con tu audiencia. El capítulo ofrecerá consejos prácticos para crear una identidad de marca visualmente atractiva, como seleccionar un esquema de colores consistente, usar visuales de alta calidad y diseñar un banner y foto de perfil visualmente atractivos.

El capítulo también explorará la importancia de crear un

escenario visualmente atractivo para tus videos. Un escenario visualmente atractivo puede mejorar la calidad de tu video y crear un entorno profesional y cautivador para tu audiencia. Se ofrecerán consejos prácticos para crear un escenario visualmente atractivo, como elegir la ubicación adecuada, usar accesorios y decoración de manera efectiva y diseñar un escenario que se alinee con tu identidad de marca.

Además del escenario, el capítulo también discutirá la importancia del vestuario y el maquillaje en la creación de una estética visual atractiva. Los creadores deben elegir un vestuario y maquillaje que se alinee con su identidad de marca y mejore la calidad de sus videos. Se ofrecerán consejos para seleccionar el vestuario y maquillaje adecuados, como elegir ropa cómoda y visualmente atractiva, usar maquillaje para realzar rasgos faciales y tono de piel, y seleccionar accesorios que complementen la estética visual.

El capítulo también explorará la importancia de usar efectos visuales y gráficos en la creación de una estética visual atractiva. Los efectos visuales y gráficos pueden mejorar la calidad de tu video y crear un entorno visualmente cautivador para tu audiencia. Se ofrecerán consejos prácticos para usar efectos visuales y gráficos, como emplear animación, transiciones y tipografía de manera efectiva.

Finalmente, el séptimo capítulo de "El Arte de la Creación de Contenido: Consejos y Trucos para YouTube" enfatizará la importancia de crear una estética visual atractiva para tus videos. Al crear una identidad de marca visualmente atractiva y consistente, seleccionar un escenario, vestuario y maquillaje atractivos y usar efectos visuales y gráficos de manera efectiva,

los creadores pueden mejorar la calidad de sus videos y crear una identidad de marca profesional y cautivadora que resuene con su audiencia.

¡Espero que esta traducción te sea útil! Si tienes más preguntas o necesitas más asistencia, estoy aquí para ayudarte.

8

Capítulo 8: Cámaras, Micrófonos y Otros Equipos: Elegir el Equipo Adecuado

Elegir el equipo adecuado es crucial para crear videos de alta calidad y atractivos en YouTube. El octavo capítulo de "El Arte de la Creación de Contenido: Consejos y Trucos para YouTube" se centrará en cámaras, micrófonos y otros equipos, y la importancia de elegir el equipo adecuado para tus videos.

El capítulo comenzará discutiendo los diferentes tipos de cámaras que los creadores pueden usar para la producción de video, como cámaras DSLR, cámaras sin espejo y videocámaras. El capítulo ofrecerá consejos prácticos para seleccionar la cámara adecuada, como considerar el presupuesto, la calidad del video y la facilidad de uso.

También se explorarán los diferentes tipos de micrófonos

que los creadores pueden usar para la producción de video, como micrófonos de condensador, micrófonos dinámicos y micrófonos de solapa. El capítulo proporcionará consejos para seleccionar el micrófono adecuado, como considerar el tipo de video, el entorno y el presupuesto.

Además de cámaras y micrófonos, el capítulo también discutirá otros tipos de equipos que los creadores pueden usar para la producción de video, como trípodes, equipos de iluminación y estabilizadores. Se ofrecerán consejos prácticos para seleccionar el equipo adecuado, como considerar el tipo de video, el entorno y el presupuesto.

El capítulo también explorará la importancia de mantener y cuidar tu equipo. Un mantenimiento adecuado puede ayudar a prolongar la vida de tu equipo y garantizar que funcione al máximo. El capítulo proporcionará consejos para mantener y cuidar tu equipo, como limpiar las lentes, almacenar el equipo adecuadamente y proteger el equipo de condiciones climáticas extremas.

Finalmente, el octavo capítulo de "El Arte de la Creación de Contenido: Consejos y Trucos para YouTube" enfatizará la importancia de elegir el equipo adecuado para tus videos. Al seleccionar cámaras, micrófonos y otros equipos de alta calidad, los creadores pueden elevar el valor de producción de sus videos y crear contenido atractivo y de aspecto profesional que resuene con su audiencia. Al mantener y cuidar adecuadamente su equipo, los creadores pueden garantizar que su equipo funcione al máximo y prolongar su vida útil.

¡Espero que esta traducción te sea útil! Si tienes más preguntas o necesitas más asistencia, estoy aquí para ayudarte.

9

Capítulo 9: Esenciales de Edición: Consejos y Trucos para Pulir Tus Videos

La edición es una parte fundamental del proceso de producción de video en YouTube. El noveno capítulo de "El Arte de la Creación de Contenido: Consejos y Trucos para YouTube" se centrará en los esenciales de edición y proporcionará consejos y trucos para perfeccionar tus videos.

El capítulo comenzará discutiendo la importancia de la edición en el proceso de producción de video. La edición puede ayudarte a mejorar la calidad de tu video, eliminar secuencias no deseadas y crear una experiencia de visualización fluida y atractiva para tu audiencia. El capítulo ofrecerá consejos prácticos para una edición efectiva, como planificar la edición antes de comenzar, seleccionar el software adecuado y crear un guion gráfico o esquema.

El capítulo también explorará los diferentes tipos de técnicas de edición que los creadores pueden usar en sus videos,

como cortes, transiciones y efectos visuales. Se proporcionarán consejos para usar estas técnicas de edición de manera efectiva, como usar cortes para mantener el ritmo del video, usar transiciones para crear una experiencia de visualización sin interrupciones y usar efectos visuales para mejorar la calidad del video.

Además de las técnicas de edición, el capítulo también discutirá la importancia de la corrección de audio y color en la edición. La corrección de audio y color puede mejorar la calidad de tu video y crear un producto final con aspecto más profesional. Se ofrecerán consejos para una corrección de audio y color efectiva, como usar un software de edición de audio de alta calidad, ajustar el balance de color y ajustar el brillo y el contraste.

También se explorará la importancia del ritmo y la temporización en la edición. El ritmo y la temporización pueden marcar una diferencia significativa en la calidad de tu video, y los creadores deben usar un ritmo y temporización efectivos para mantener la atención de la audiencia a lo largo del video. Se ofrecerán consejos para un ritmo y temporización efectivos, como variar la duración y estilo de las tomas, usar música para realzar el estado de ánimo y tono del video, y usar cortes y transiciones para mantener el ritmo.

Finalmente, el noveno capítulo de "El Arte de la Creación de Contenido: Consejos y Trucos para YouTube" enfatizará la importancia de los esenciales de edición y ofrecerá consejos y trucos para pulir tus videos. Al usar técnicas de edición efectivas, corrección de audio y color, ritmo y temporización y otros esenciales de edición, los creadores pueden mejorar la

calidad de sus videos y crear contenido atractivo y profesional que resuene con su audiencia.

Si necesitas más ayuda o información adicional, no dudes en preguntar. ¡Estoy aquí para ayudarte!

10

Capítulo 10: SEO en YouTube: Maximizando tu Alcance con Palabras Clave y Etiquetas

El SEO (Optimización de Motores de Búsqueda) en You-Tube es crucial para maximizar el alcance de tus videos en la plataforma. El décimo capítulo de "El Arte de la Creación de Contenido: Consejos y Trucos para YouTube" se centrará en el SEO de YouTube y proporcionará consejos para maximizar tu alcance con palabras clave y etiquetas.

El capítulo comenzará discutiendo la importancia del SEO en YouTube en el proceso de producción de video. Un SEO efectivo en YouTube puede ayudarte a posicionarte mejor en los resultados de búsqueda, aumentar tu visibilidad y atraer más espectadores a tu canal. El capítulo ofrecerá consejos prácticos para un SEO efectivo en YouTube, como realizar investigaciones de palabras clave, optimizar el título, descripción

| 27 |

y etiquetas de tu video, y usar las analíticas de YouTube para rastrear tu desempeño.

El capítulo también explorará los diferentes tipos de palabras clave que los creadores pueden usar para sus videos, como palabras clave de cola larga, palabras clave de nicho y palabras clave en tendencia. Se ofrecerán consejos para seleccionar las palabras clave adecuadas, como considerar la intención de búsqueda del público, seleccionar palabras clave que se alineen con la identidad de tu marca y usar una combinación de palabras clave generales y específicas.

Además de las palabras clave, el capítulo también discutirá la importancia de las etiquetas en el SEO de YouTube. Las etiquetas pueden ayudar al algoritmo de YouTube a comprender el contenido de tu video y asociarlo con las consultas de búsqueda del público. Se proporcionarán consejos para etiquetar de manera efectiva, como usar una mezcla de etiquetas generales y específicas, considerar la intención de búsqueda del público y usar la función de auto-sugerencia de YouTube para generar etiquetas relevantes.

El capítulo también explorará la importancia del compromiso en el SEO de YouTube. La participación, como "me gusta", comentarios y compartidos, puede ayudar a aumentar la visibilidad de tu video y mejorar tu posicionamiento en la búsqueda. Se ofrecerán consejos para aumentar el compromiso, como alentar a los espectadores a que den "me gusta", comenten y compartan tu video, responder a los comentarios y usar llamados a la acción.

Finalmente, el décimo capítulo de "El Arte de la Creación de Contenido: Consejos y Trucos para YouTube" enfatizará

la importancia del SEO en YouTube y ofrecerá consejos para maximizar tu alcance con palabras clave y etiquetas. Al usar técnicas efectivas de SEO en YouTube, los creadores pueden aumentar la visibilidad de sus videos, atraer más espectadores a su canal y establecerse como creadores creíbles y profesionales en la plataforma.

Si tienes alguna pregunta o necesitas más información sobre este tema, ¡no dudes en preguntar! Estoy aquí para ayudarte.

Capítulo 11: Colaboración: Trabajando con Otros Creadores para Construir Tu Audiencia

La colaboración es una forma poderosa de construir tu audiencia en YouTube y expandir tu alcance en la plataforma. El undécimo capítulo de "El Arte de la Creación de Contenido: Consejos y Trucos para YouTube" se centrará en la colaboración y ofrecerá consejos para trabajar con otros creadores y así construir tu audiencia.

El capítulo comenzará discutiendo la importancia de la colaboración en el proceso de producción de video. La colaboración te permite llegar a nuevas audiencias, adentrarte en diferentes nichos y crear contenido atractivo y diverso para tus espectadores. Se proporcionarán consejos prácticos para una colaboración efectiva, como seleccionar los socios adecuados,

planificar la colaboración antes de comenzar y promocionar la colaboración de manera efectiva.

El capítulo también explorará los diferentes tipos de colaboraciones que los creadores pueden realizar en YouTube, como apariciones especiales, colaboraciones en un video o serie específica y promoción cruzada. Se ofrecerán consejos para seleccionar el tipo de colaboración adecuado, como considerar los intereses del público, seleccionar socios que se alineen con tu identidad de marca y crear una colaboración mutuamente beneficiosa.

Además de las técnicas de colaboración, el capítulo también discutirá la importancia de la comunicación y el profesionalismo en la colaboración. Una buena comunicación y profesionalismo aseguran que la colaboración se desarrolle sin problemas y que ambas partes se beneficien de ella. Se ofrecerán consejos para una comunicación y profesionalismo efectivos, como establecer expectativas claras, respetar los horarios y plazos de cada uno y ofrecer comentarios de manera constructiva.

El capítulo también explorará la importancia de promocionar eficazmente la colaboración. Una promoción efectiva puede maximizar el alcance de la colaboración y atraer a más espectadores a tu canal. Se proporcionarán consejos para una promoción efectiva, como promocionar la colaboración en las redes sociales, crear un adelanto o tráiler para la colaboración y promocionarla cruzadamente en ambos canales.

Finalmente, el undécimo capítulo de "El Arte de la Creación de Contenido: Consejos y Trucos para YouTube" enfatizará la importancia de la colaboración y ofrecerá consejos

para trabajar con otros creadores y así construir tu audiencia. Al colaborar de manera efectiva, los creadores pueden acceder a nuevas audiencias, crear contenido atractivo y diverso, y establecerse como creadores creíbles y profesionales en la plataforma.

Espero que esta traducción te sea útil. Si necesitas más ayuda o detalles, ¡estoy aquí para ayudarte!

12

Capítulo 12: Transmitiendo en Vivo: Creando Transmisiones en Vivo Atractivas en YouTube

Transmitir en vivo es una poderosa forma de conectarte con tu audiencia en YouTube y crear contenido atractivo e interactivo. El duodécimo capítulo de "El Arte de la Creación de Contenido: Consejos y Trucos para YouTube" se centrará en la transmisión en vivo y ofrecerá consejos para crear transmisiones en vivo atractivas en YouTube.

El capítulo comenzará discutiendo la importancia de transmitir en vivo en el proceso de producción de video. Las transmisiones en vivo te permiten conectarte con tu audiencia en tiempo real, responder preguntas y crear un sentido de comunidad en tu canal. Se proporcionarán consejos prácticos para una transmisión en vivo efectiva, como seleccionar la

plataforma adecuada, promocionar la transmisión de manera efectiva y planificar el contenido de la transmisión.

El capítulo también explorará los diferentes tipos de transmisiones en vivo que los creadores pueden realizar en YouTube, como sesiones de preguntas y respuestas, eventos en vivo y transmisiones de juegos en vivo. Se ofrecerán consejos para seleccionar el tipo de transmisión en vivo adecuado, como considerar los intereses del público, seleccionar temas que se alineen con tu identidad de marca y crear un sentido de anticipación y emoción para la transmisión.

Además de las técnicas de transmisión en vivo, el capítulo también discutirá la importancia de interactuar con tu audiencia durante la transmisión. Interactuar con tu audiencia puede ayudar a crear un sentido de comunidad y hacer que la transmisión sea más interactiva y atractiva. Se proporcionarán consejos para una interacción efectiva con el público, como dirigirse a la audiencia por su nombre, responder preguntas y usar encuestas y funciones de chat.

El capítulo también explorará la importancia de la configuración técnica y el equipo para la transmisión en vivo. Una buena configuración técnica y equipo pueden garantizar que la transmisión se desarrolle sin problemas y que el público pueda escucharte y verte claramente. Se ofrecerán consejos para una configuración técnica y equipo efectivos, como seleccionar una cámara y micrófono de alta calidad, probar la conexión a internet antes de comenzar la transmisión y usar una conexión a internet estable.

Finalmente, el duodécimo capítulo de "El Arte de la Creación de Contenido: Consejos y Trucos para YouTube"

enfatizará la importancia de transmitir en vivo y ofrecerá consejos para crear transmisiones en vivo atractivas en YouTube. Al transmitir en vivo de manera efectiva, los creadores pueden conectarse con su audiencia en tiempo real, crear contenido interactivo y atractivo, y establecerse como creadores creíbles y profesionales en la plataforma.

Espero que esta traducción te sea útil. Si tienes alguna otra consulta o necesitas aclaraciones adicionales, ¡estoy aquí para ayudarte!

13

Capítulo 13: Análisis y Métricas: Midiendo el Éxito y Mejorando el Rendimiento

Los análisis y métricas son cruciales para medir el éxito de tus videos en YouTube y mejorar tu rendimiento en la plataforma. El decimotercer capítulo de "El Arte de la Creación de Contenido: Consejos y Trucos para YouTube" se centrará en análisis y métricas y ofrecerá consejos para medir el éxito y mejorar el rendimiento.

El capítulo comenzará discutiendo la importancia de los análisis y métricas en el proceso de producción de video. Los análisis y métricas pueden ayudarte a medir el éxito de tus videos, identificar áreas de mejora y optimizar tu contenido para lograr el máximo compromiso. El capítulo proporcionará consejos prácticos para análisis y métricas efectivos, como el uso de la herramienta de análisis de YouTube, establecer objetivos claros y rastrear el rendimiento de tus videos con el tiempo.

El capítulo también explorará los diferentes tipos de métricas que los creadores pueden usar para medir el éxito de sus videos, como el tiempo de visualización, el compromiso y la retención de la audiencia. Se ofrecerán consejos para rastrear y analizar estas métricas de manera efectiva, como identificar tendencias en los datos, comparar el rendimiento de diferentes videos y usar los datos para informar la creación de contenido futuro.

Además de las métricas, el capítulo también discutirá la importancia de establecer objetivos y crear una estrategia de contenido basada en los datos. Establecer objetivos claros y crear una estrategia de contenido basada en los datos puede ayudarte a optimizar tu contenido para el máximo compromiso y crear contenido que resuene con tu audiencia. Se proporcionarán consejos para establecer objetivos y crear una estrategia de contenido, como identificar los intereses de la audiencia, seleccionar temas que se alineen con tu identidad de marca y crear un calendario para la creación de contenido.

El capítulo también explorará la importancia de experimentar con diferentes tipos de contenido y analizar los datos para mejorar el rendimiento. Experimentar con diferentes tipos de contenido puede ayudarte a identificar lo que funciona mejor para tu audiencia y crear contenido atractivo y diverso. Se ofrecerán consejos para experimentar con diferentes tipos de contenido, como probar nuevos formatos, colaborar con otros creadores e incorporar comentarios de tu audiencia.

En última instancia, el decimotercer capítulo de "El Arte de la Creación de Contenido: Consejos y Trucos para YouTube" enfatizará la importancia de análisis y métricas

y proporcionará consejos para medir el éxito y mejorar el rendimiento. Mediante técnicas efectivas de análisis y métricas, los creadores pueden medir el éxito de sus videos, identificar áreas de mejora y optimizar su contenido para lograr el máximo compromiso. Al establecer objetivos claros, crear una estrategia de contenido, experimentar con diferentes tipos de contenido y analizar los datos, los creadores pueden mejorar su rendimiento en la plataforma y establecerse como creadores creíbles y profesionales.

Capítulo 14: Monetizando Tu Contenido: Ganando Dinero en YouTube

Monetizar tu contenido es una parte crucial del proceso de producción de video en YouTube. El decimocuarto capítulo de "El Arte de la Creación de Contenido: Consejos y Trucos para YouTube" se centrará en la monetización de tu contenido y ofrecerá consejos para ganar dinero en YouTube.

El capítulo comenzará discutiendo las diferentes maneras en que los creadores pueden monetizar su contenido en YouTube, tales como a través de ingresos por publicidad, asociaciones con marcas y ventas de mercancías. El capítulo proporcionará consejos prácticos para cada uno de estos métodos de monetización, como crear contenido atractivo y de alta calidad, construir una fuerte identidad de marca y promocionar tus mercancías de manera efectiva.

El capítulo también explorará los diferentes tipos de ingresos publicitarios en YouTube, como anuncios pre-roll,

mid-roll y post-roll. El capítulo proporcionará consejos para maximizar los ingresos por publicidad, como dirigirse a la audiencia correcta, crear contenido atractivo y relevante, y optimizar tus videos para el máximo compromiso.

Además de los ingresos publicitarios, el capítulo también discutirá la importancia de construir una fuerte identidad de marca y asociarse con marcas para acuerdos de patrocinio. Construir una fuerte identidad de marca y asociarse con marcas puede ayudarte a generar fuentes adicionales de ingresos y crear contenido atractivo y diverso para tus espectadores. El capítulo ofrecerá consejos para construir una fuerte identidad de marca y asociarse con marcas, como crear un kit de medios, identificar marcas relevantes para tu audiencia y negociar acuerdos de patrocinio de manera efectiva.

El capítulo también explorará la importancia de las ventas de mercancías en la monetización de tu contenido. Las ventas de mercancías pueden ayudarte a generar fuentes adicionales de ingresos y promocionar tu marca de manera efectiva. El capítulo proporcionará consejos para crear y promocionar mercancías de manera efectiva, como seleccionar productos de alta calidad, crear diseños atractivos y relevantes, y promocionar tus mercancías en tu canal y plataformas de redes sociales.

Finalmente, el decimocuarto capítulo de "El Arte de la Creación de Contenido: Consejos y Trucos para YouTube" enfatizará la importancia de monetizar tu contenido y proporcionará consejos para ganar dinero en YouTube. Al usar técnicas efectivas de monetización, como ingresos por publicidad, asociaciones con marcas y ventas de mercancías, los

creadores pueden generar fuentes adicionales de ingresos, construir una fuerte identidad de marca y establecerse como creadores creíbles y profesionales en la plataforma.

Capítulo 15: Construyendo una Comunidad: Interactuando con Tu Audiencia y Fans

Construir una comunidad en YouTube es una parte crucial del proceso de producción de video. El decimoquinto capítulo de "El Arte de la Creación de Contenido: Consejos y Trucos para YouTube" se centrará en construir una comunidad y ofrecerá consejos para interactuar con tu audiencia y fans.

El capítulo comenzará discutiendo la importancia de construir una comunidad en YouTube. Construir una comunidad puede ayudarte a crear un seguimiento leal, aumentar el compromiso y establecerte como un creador creíble y profesional en la plataforma. El capítulo proporcionará consejos prácticos para una construcción de comunidad efectiva, como

responder a comentarios, crear contenido relevante y atractivo y organizar eventos en vivo.

El capítulo también explorará los diferentes tipos de técnicas de compromiso que los creadores pueden usar para interactuar con su audiencia y fans, como responder a comentarios, organizar sesiones de preguntas y respuestas, y usar plataformas de redes sociales para conectarse con su audiencia. El capítulo ofrecerá consejos para usar estas técnicas de compromiso de manera efectiva, como responder a comentarios de manera oportuna, crear contenido atractivo y relevante que resuene con tu audiencia y promocionar tu contenido y comunidad en plataformas de redes sociales.

Además de las técnicas de compromiso, el capítulo también discutirá la importancia de fomentar un sentido de comunidad en tu canal. Fomentar un sentido de comunidad puede ayudarte a crear un seguimiento leal, aumentar el compromiso y establecerte como un creador creíble y profesional en la plataforma. El capítulo ofrecerá consejos para fomentar un sentido de comunidad, como crear un sentido de identidad y propósito compartidos, alentar la conversación y discusión, y crear oportunidades para que tu audiencia se conecte entre sí.

El capítulo también explorará la importancia del feedback en la construcción de la comunidad. El feedback puede ayudarte a mejorar tu contenido y técnicas de compromiso, y crear una mejor experiencia para tu audiencia y fans. El capítulo proporcionará consejos para usar el feedback de manera efectiva, como alentar el feedback de tu audiencia, responder al feedback de una manera constructiva y usar el feedback

para informar la futura creación de contenido y técnicas de compromiso.

Finalmente, el decimoquinto capítulo de "El Arte de la Creación de Contenido: Consejos y Trucos para YouTube" enfatizará la importancia de construir una comunidad y ofrecerá consejos para interactuar con tu audiencia y fans. Al usar técnicas efectivas de construcción de comunidad, técnicas de compromiso y estrategias de feedback, los creadores pueden crear un seguimiento leal, aumentar el compromiso y establecerse como creadores creíbles y profesionales en la plataforma.

Capítulo 16: Manteniéndose Seguro: Mejores Prácticas para la Privacidad y Seguridad en Línea

Mantenerse seguro en línea es crucial para los creadores en YouTube. El decimosexto capítulo de "El Arte de la Creación de Contenido: Consejos y Trucos para YouTube" se centrará en la privacidad y seguridad en línea y ofrecerá consejos para mantenerse seguro en la red.

El capítulo comenzará discutiendo la importancia de la privacidad y seguridad en línea para los creadores en YouTube. La privacidad y seguridad en línea pueden ayudar a proteger tu información personal, prevenir ataques cibernéticos y salvaguardar tu contenido del robo o piratería. El capítulo proporcionará consejos prácticos para una efectiva privacidad y seguridad en línea, tales como usar contraseñas fuertes,

habilitar la autenticación de dos factores y evitar las redes Wi-Fi públicas.

El capítulo también explorará los diferentes tipos de ataques cibernéticos que los creadores pueden enfrentar, como phishing, malware y hacking. El capítulo ofrecerá consejos para protegerte de estos ataques, como estar atento a correos electrónicos o mensajes sospechosos, usar software antivirus y actualizar regularmente tu software y dispositivos.

Además de los ataques cibernéticos, el capítulo también discutirá la importancia de proteger tu contenido del robo o piratería. Proteger tu contenido puede ayudarte a salvaguardar tu propiedad intelectual y evitar que otros se beneficien de tu arduo trabajo. El capítulo proporcionará consejos para proteger tu contenido, como usar marcas de agua u otras herramientas de gestión de derechos digitales, monitorear las infracciones de derechos de autor y buscar protección legal cuando sea necesario.

El capítulo también explorará la importancia de crear una política de privacidad y términos de servicio para tu canal. Una política de privacidad y términos de servicio pueden ayudarte a establecer pautas claras y expectativas para tu audiencia y protegerte legalmente. El capítulo proporcionará consejos para crear una política de privacidad y términos de servicio, como trabajar con un profesional legal, detallar claramente tus políticas de recopilación y uso de datos, y proporcionar pautas claras para el comportamiento del usuario.

Finalmente, el decimosexto capítulo de "El Arte de la Creación de Contenido: Consejos y Trucos para YouTube" enfatizará la importancia de la privacidad y seguridad en

línea y ofrecerá consejos para mantenerse seguro en la red. Al usar técnicas efectivas de privacidad y seguridad en línea, protegiendo tu contenido del robo o piratería, y creando una política de privacidad y términos de servicio para tu canal, los creadores pueden protegerse a sí mismos y a su contenido en línea y establecerse como creadores creíbles y profesionales en la plataforma.

Capítulo 17: Evitando el Agotamiento: Estrategias para Mantener tu Pasión y Determinación

Evitar el agotamiento es un aspecto crucial para mantener una carrera exitosa en YouTube. El decimoséptimo capítulo de "El Arte de la Creación de Contenido: Consejos y Trucos para YouTube" se centrará en estrategias para evitar el agotamiento y mantener tu pasión y determinación.

El capítulo comenzará discutiendo la importancia de evitar el agotamiento para los creadores en YouTube. El agotamiento puede llevar a una falta de motivación, disminución de la creatividad y disminución de la calidad del trabajo. El capítulo proporcionará consejos prácticos para una prevención efectiva del agotamiento, tales como tomarse descansos, delegar tareas y establecer metas y expectativas realistas.

El capítulo también explorará los diferentes tipos de

agotamiento que los creadores pueden enfrentar, como el agotamiento emocional, despersonalización y reducción del logro personal. El capítulo ofrecerá consejos para prevenir y abordar estos tipos de agotamiento, como practicar el autocuidado, construir un sistema de apoyo y buscar ayuda profesional cuando sea necesario.

Además de las técnicas de prevención de agotamiento, el capítulo también discutirá la importancia de mantener tu pasión y determinación como creador en YouTube. Mantener tu pasión y determinación puede ayudarte a crear contenido atractivo y de alta calidad, establecer un seguimiento leal y lograr un éxito a largo plazo en la plataforma. El capítulo proporcionará consejos para mantener tu pasión y determinación, como encontrar inspiración en otros creadores, tomar riesgos y probar cosas nuevas, y establecer metas claras y alcanzables.

El capítulo también explorará la importancia del equilibrio entre trabajo y vida personal para los creadores en YouTube. El equilibrio entre trabajo y vida personal puede ayudarte a evitar el agotamiento, mejorar tu salud mental y crear una carrera sostenible en la plataforma. El capítulo ofrecerá consejos para lograr un equilibrio entre trabajo y vida personal, como establecer límites, delegar tareas y priorizar el autocuidado.

Finalmente, el decimoséptimo capítulo de "El Arte de la Creación de Contenido: Consejos y Trucos para YouTube" enfatizará la importancia de evitar el agotamiento y mantener tu pasión y determinación. Al usar técnicas efectivas de prevención del agotamiento, mantener tu pasión y determinación y lograr un equilibrio entre trabajo y vida personal, los

creadores pueden generar contenido atractivo y de alta calidad, establecer un seguimiento leal y lograr un éxito a largo plazo en la plataforma.

Capítulo 18: El Futuro de YouTube: Tendencias y Predicciones para la Creación de Contenido

El futuro de YouTube está en constante evolución, y los creadores necesitan mantenerse a la vanguardia para tener éxito en la plataforma. El decimoctavo capítulo de "El Arte de la Creación de Contenido: Consejos y Trucos para YouTube" se centrará en el futuro de YouTube y proporcionará tendencias y predicciones para la creación de contenido.

El capítulo comenzará discutiendo la importancia de mantenerse al día con las últimas tendencias y cambios en YouTube. Comprender las tendencias y cambios en la plataforma puede ayudar a los creadores a generar contenido atractivo y relevante, aumentar el compromiso y mantenerse por delante de la competencia. El capítulo ofrecerá consejos prácticos para mantenerse al día con las últimas tendencias y cambios,

como asistir a conferencias y eventos, seguir publicaciones de la industria y establecer redes con otros creadores.

El capítulo también explorará las diferentes tendencias y predicciones para la creación de contenido en YouTube. Algunas de las tendencias y predicciones que se discutirán incluyen el auge del contenido de video en formato corto, la importancia de la optimización móvil y el creciente enfoque en el compromiso y la interactividad del público. El capítulo ofrecerá consejos para que los creadores se adapten a estas tendencias y predicciones, como optimizar su contenido para dispositivos móviles, incorporar elementos interactivos en sus videos y experimentar con contenido de video en formato corto.

Además de tendencias y predicciones, el capítulo también discutirá el impacto de las tecnologías emergentes en la creación de contenido de YouTube. Tecnologías emergentes como la realidad virtual, la inteligencia artificial y la cadena de bloques pueden tener un impacto significativo en la plataforma y crear nuevas oportunidades para los creadores. El capítulo proporcionará consejos para que los creadores se adapten a estas tecnologías emergentes, como experimentar con contenido de realidad virtual, usar inteligencia artificial para analizar y optimizar su contenido y explorar métodos de monetización basados en cadena de bloques.

El capítulo también explorará la importancia de la diversidad e inclusión en la creación de contenido en YouTube. La diversidad e inclusión pueden ayudar a los creadores a alcanzar nuevas audiencias, crear contenido atractivo y relevante y establecerse como creadores responsables y éticos

en la plataforma. El capítulo ofrecerá consejos para que los creadores abracen la diversidad e inclusión, como incluir voces diversas y subrepresentadas en su contenido, crear contenido que refleje experiencias diversas y promover causas e iniciativas de justicia social.

Finalmente, el decimoctavo capítulo de "El Arte de la Creación de Contenido: Consejos y Trucos para YouTube" enfatizará la importancia de mantenerse al día con las últimas tendencias y cambios en la plataforma y proporcionará tendencias y predicciones para la creación de contenido. Al mantenerse a la vanguardia, adaptarse a las tecnologías emergentes, abrazar la diversidad e inclusión y crear contenido atractivo y relevante, los creadores pueden establecerse como creadores creíbles y profesionales en la plataforma y lograr un éxito a largo plazo.

Capítulo 19: Historias de Éxito: Entrevistas con Creadores Exitosos de YouTube

El éxito en YouTube puede tomar muchas formas, y no hay un enfoque único para lograrlo. El decimonoveno capítulo de "El Arte de la Creación de Contenido: Consejos y Trucos para YouTube" se centrará en historias de éxito y proporcionará entrevistas con creadores exitosos de YouTube.

El capítulo comenzará discutiendo la importancia de aprender de los creadores exitosos en la plataforma. Aprender de estos creadores puede ayudarte a comprender qué funciona en YouTube, evitar errores comunes y descubrir nuevas estrategias y técnicas para el éxito. El capítulo ofrecerá consejos prácticos para aprender de creadores exitosos, como suscribirse a sus canales, estudiar su contenido y establecer redes con ellos.

A continuación, el capítulo ofrecerá entrevistas con creadores exitosos de YouTube de diferentes nichos y orígenes. Estas entrevistas proporcionarán información sobre sus viajes hacia el éxito, los desafíos que enfrentaron y las estrategias y técnicas que les ayudaron a lograr el éxito en la plataforma. Las entrevistas cubrirán una variedad de temas, como creación de contenido, compromiso con la audiencia, monetización y branding.

El capítulo también explorará las diferentes historias de éxito y logros de estos creadores. Estas historias pueden inspirar y motivar a los creadores a perseguir sus propios objetivos y sueños en la plataforma. El capítulo ofrecerá consejos para que los creadores emulen el éxito de estos creadores, como encontrar su nicho, crear contenido atractivo y de alta calidad, y construir un seguimiento leal.

Además de entrevistas con creadores exitosos, el capítulo también proporcionará información y consejos de expertos y profesionales de la industria. Estos insights pueden ofrecer un contexto y perspectiva adicionales sobre las estrategias y técnicas que los creadores exitosos usan para lograr el éxito en la plataforma. El capítulo ofrecerá consejos y recomendaciones de estos expertos, como identificar tendencias y cambios en la plataforma, optimizar el contenido para la búsqueda y el descubrimiento, y construir una fuerte identidad de marca.

Finalmente, el decimonoveno capítulo de "El Arte de la Creación de Contenido: Consejos y Trucos para YouTube" enfatizará la importancia de aprender de creadores exitosos y proporcionará entrevistas con creadores exitosos de YouTube. Al estudiar los viajes y logros de creadores exitosos,

los creadores pueden descubrir nuevas estrategias y técnicas para el éxito, evitar errores comunes y alcanzar sus propios objetivos y sueños en la plataforma.

Capítulo 20: Conclusión: Reflexiones Finales y Próximos Pasos para Tu Viaje en YouTube

El vigésimo y último capítulo de "El Arte de la Creación de Contenido: Consejos y Trucos para YouTube" ofrecerá reflexiones finales y próximos pasos para los creadores en su viaje por YouTube.

El capítulo comenzará resumiendo las conclusiones clave y las lecciones aprendidas a lo largo del libro. Estas conclusiones y lecciones pueden ayudar a los creadores a producir contenido atractivo y de alta calidad, construir un seguimiento leal y lograr éxito a largo plazo en la plataforma. También se destacará la importancia del aprendizaje continuo, la experimentación y la adaptación para el éxito en YouTube.

A continuación, el capítulo ofrecerá pasos prácticos para los creadores en su trayectoria por YouTube. Estos pasos

pueden ayudar a los creadores a aplicar las lecciones aprendidas del libro y actuar en función de sus objetivos y sueños en la plataforma. Los próximos pasos cubrirán una variedad de temas, como la creación de contenido, el compromiso de la audiencia, la monetización y el branding.

El capítulo también explorará la importancia de establecer objetivos y trazar un plan para el éxito en YouTube. Establecer metas y crear un plan puede ayudar a los creadores a mantenerse enfocados, motivados y responsables de su progreso en la plataforma. El capítulo ofrecerá consejos para establecer objetivos y trazar un plan, como establecer objetivos SMART, desglosar metas en tareas manejables y rastrear el progreso y el rendimiento.

Finalmente, el capítulo enfatizará la importancia de celebrar los éxitos y aprender de los fracasos en el viaje por YouTube. Celebrar éxitos puede ayudar a los creadores a reconocer sus logros y mantener la motivación y el impulso, mientras que aprender de los fracasos puede ayudar a identificar áreas de mejora y evitar cometer los mismos errores en el futuro.

En última instancia, el vigésimo y último capítulo de "El Arte de la Creación de Contenido: Consejos y Trucos para YouTube" ofrecerá reflexiones finales y próximos pasos para los creadores en su viaje por YouTube. Al resumir las conclusiones clave y lecciones aprendidas, proporcionar pasos prácticos y enfatizar la importancia de establecer objetivos, celebrar y aprender, los creadores pueden aplicar los conocimientos y estrategias del libro y lograr sus objetivos y sueños en la plataforma.